Couverture inférieure manquante

Début d'une série de documents en couleur

L'ACADÉMIE ROYALE

DE PEINTURE ET DE SCULPTURE

ET

LA CHALCOGRAPHIE DU LOUVRE

PAR

EUGÈNE MÜNTZ

PARIS
1892

Fin d'une série de documents en couleur

L'ACADÉMIE ROYALE

DE PEINTURE ET DE SCULPTURE

ET

LA CHALCOGRAPHIE DU LOUVRE

Extrait des *Mémoires de la Société de l'Histoire de Paris
et de l'Ile-de-France*, t. XVIII (1891).

L'ACADÉMIE ROYALE

DE PEINTURE ET DE SCULPTURE

ET

LA CHALCOGRAPHIE DU LOUVRE

PAR

EUGÈNE MÜNTZ

PARIS
1892

L'ACADÉMIE ROYALE

DE PEINTURE ET DE SCULPTURE

ET

LA CHALCOGRAPHIE DU LOUVRE

L'histoire du principal des fonds qui ont servi à constituer la Chalcographie du Louvre, les planches provenant du *Cabinet du Roi*, est bien connue, grâce surtout aux recherches de M. Georges Duplessis. Notre savant confrère a montré que le *Cabinet du Roi* proprement dit fournit 956 planches, auxquelles s'en ajoutèrent un grand nombre d'autres, de sorte qu'en 1812, au moment où la Bibliothèque impériale céda la collection au Musée du Louvre, le chiffre total des planches gravées s'élevait à 2,500[1].

Quant à l'autre fonds, presque aussi important, celui qui provenait des collections de l'Académie royale de Peinture et de Sculpture, à peine s'il est mentionné par les historiens de notre grand dépôt national de gravures. Le *Catalogue des planches gravées composant le fonds de la Chalcographie et dont les épreuves se vendent au Musée* (Paris, Imprimerie nationale, 1881) nous apprend en deux lignes, avec un renvoi à d'Argenville[2], qu'en

1. *Le Cabinet du Roi. Collection d'estampes commandées par Louis XIV.* Paris, 1869, gr. in-8°. Extrait du *Bibliophile français*.

2. « L'Académie, contente du dépôt précieux que forment dans ses salles les ouvrages de réception de ses membres et leurs portraits, avait toujours négligé de les faire traduire et multiplier par la gravure, ouvrage qui, avec le temps, formera une suite d'estampes très intéressante. » (D'Argenville, *Description sommaire des ouvrages de peinture, sculpture et gravure exposés*

1792, aux planches du *Cabinet du Roi* vinrent se joindre celles provenant de l'Académie de Peinture, de la Surintendance de Versailles, du Dépôt des Menus-Plaisirs de la Maison de ville de Paris et de plusieurs établissements scientifiques et littéraires.

Je me propose de retracer ici, à l'aide de documents inédits conservés dans les archives de l'École des beaux-arts, l'histoire de la collection formée par l'Académie. Ces documents feront connaître l'importance du fonds cédé à la Chalcographie du Louvre, en même temps qu'ils fourniront des détails intéressants sur la commande d'un certain nombre de gravures et sur l'exploitation d'un fonds d'estampes à la fin du xviiie siècle.

La constitution du fonds de l'Académie ne remonte en réalité qu'au début du siècle dernier. (En 1693, le total des planches gravées qui lui appartenaient ne s'élevait qu'à trois, à savoir : le *Portrait de Perrault*, le *Portrait du chancelier Séguier* et le *Catafalque du chancelier Séguier*.) Les *Morceaux de réception*, c'est-à-dire les planches que chaque candidat graveur était tenu de soumettre au jugement de l'Académie, telle fut la source où il s'alimente périodiquement, à partir de 1706. Puis vient, en 1747, un don important, dû à Coypel : celui des 223 planches gravées par le comte de Caylus d'après les dessins du *Cabinet du Roy*.

Vers le milieu du siècle, l'Académie commence à exploiter commercialement ce noyau dès lors assez important. Parfois aussi elle dispose libéralement d'un choix d'épreuves en faveur d'un de ses membres. C'est ainsi qu'en 1774, informée qu'il serait agréable à Caffiéri qu'elle lui fît présent d'une suite des estampes qui lui appartenaient, elle lui donne les bustes des plus célèbres artistes[1].

En même temps, on s'occupe d'arrondir la collection au moyen

dans les salles de l'Académie royale. Paris, 1781.) On voit par cette note, ajoute l'auteur du Catalogue de la Chalcographie, combien ce fonds est précieux pour l'histoire de l'art français. — Voy. en outre la *Nouvelle Revue* de 1888 et *l'Art* de 1888 (t. II, p. 49-60), qui contient un très intéressant article de M. Henry de Chennevières.

1. Montaiglon, *Procès-verbaux*, t. VIII, p. 148-149. — Le recueil d'épreuves publié par l'Académie se compose de trois volumes in-folio et porte le titre de *Collection d'estampes d'après les maîtres d'Italie et de France, dont les planches appartiennent à l'Académie royale de Peinture et de Sculpture.* — Notre confrère M. Georges Duplessis veut bien me signaler une plaquette rarissime : *Catalogue des estampes d'après les maîtres d'Italie..., dont les planches appartiennent à l'Académie royale de Peinture et de Sculpture.* Paris, 1788, in-8°.

d'acquisitions. En 1764, on acquiert, au prix de 948 livres, trois planches gravées d'après des tableaux de M. de Troyes (sic), à savoir : la *Mort d'Hypolite* (sic), la *Chaste Suzanne* et *Betzabée aux bains*. En 1765, nouvelle acquisition, moyennant 703 livres, de sept planches gravées d'après Le Brun, à savoir : les deux estampes de la *Bataille* et le *Triomphe d'Alexandre*. (Compte de 1773.)

En 1770, l'exploitation du fonds commence à procurer à l'Académie des ressources sérieuses. Elle encaisse pendant cet exercice 1,716 livres, dont 1,446 provenant de la vente des estampes du *Lycurgue*, gravé par Deriarteau en 1770 pour sa réception, et 270 provenant de la vente des autres estampes et portraits. Pendant la même période, elle dépense 336 livres, dont 285 versées au sieur Denis pour l'impression des épreuves du *Lycurgue* et 30 versées au sieur Sergent pour d'autres impressions.

L'année suivante, la vente des gravures ne produit que 112 l.; il est vrai que la dépense pour les frais d'impression ne s'élève qu'à 66 livres, montant du tirage de divers portraits.

En 1773, même pénurie : la recette ne s'élève qu'à 136 livres.

En 1773-1774, par contre, l'Académie retire 3,878 livres de la vente de ses estampes. La vente des épreuves de la *Suzanne* de Porporati figure dans cette somme pour 3,714 livres. A la même époque, l'Académie verse 96 livres 18 sols au sieur Beauvais, imprimeur, pour impression d'estampes, et 128 livres au sieur Pasdeloup, relieur, acompte sur la reliure des planches du fonds de M. Audran.

Cette année 1773 est marquée par une acquisition capitale, celle des cuivres provenant de la succession de Jean Audran. L'Académie s'imposa un sacrifice considérable, car il lui fallut débourser 6,527 livres. On trouvera plus loin, sous le n° II, le détail de cette acquisition.

Du 30 mars 1774 au 26 mai 1775, le total des dépenses pour la Chalcographie atteint 305 livres 10 sols, payés à l'imprimeur Beauvais pour fourniture de papier et impression d'estampes. La recette s'éleva pour la même période à 1,011 livres 13 sous. La vente de 120 *Suzanne* de Porporati y figurait pour 768 livres, soit 4 épreuves à 18 livres et 116 à 6 livres.

En 1775, l'inventaire enregistre, comme planches gravées, 54 portraits, plus le *Catafalque du chancelier Séguier*, et 328 sujets d'histoire et autres. A ce premier noyau s'ajoutent, de

1775 à 1789, 188 planches provenant de réceptions, d'acquisitions ou de dons; soit au total 570 planches.

On trouvera plus loin le texte de ce document, qui ne se borne pas à nous faire connaître l'état de la collection de l'Académie à ce moment; il nous révèle en outre la provenance de beaucoup de planches, ou les vicissitudes par lesquelles elles ont passé.

A partir de 1775, l'Académie commande des planches : c'est ainsi qu'elle charge, en 1778, Miger et L'Empereur de graver, au prix de 4,000 livres chacun, le premier, le *Supplice de Marsyas*, d'après Carle Van Loo, et le second l'*Enlèvement de Proserpine*, d'après Delafosse.

Dans le compte de 1776, on relève la vente de 83 épreuves de la *Suzanne* de Santerre, au prix de 6 livres, et de 2 épreuves au prix de 8 livres, celle de 7 épreuves du *Lycurgue* de Cochin à 8 livres.

En 1777, la vente de la *Suzanne* de Santerre continue de former le principal appoint des recettes du fonds de chalcographie : elle se chiffre par 161 épreuves.

En 1778, l'Académie achète, moyennant la somme de 150 livres, le portrait de *Wleughels*, gravé par C. Jeaurat, d'après Pesne, et le portrait de *Tocqué*, gravé par Cathelin, d'après Nattier. A partir de ce moment, commandes et acquisitions se multiplient.

Il n'entre pas dans mes vues d'analyser, année par année, les acquisitions de planches et les ventes d'épreuves pendant la période très brillante qui s'étend de 1780 au début de la Révolution. Le lecteur trouvera, dans l'Inventaire de 1775 à 1789 (Appendice n° I), l'indication des principaux de ces accroissements.

Pendant la période de 1779 à 1791, le produit net de la vente (défalcation faite de la remise accordée au concierge chargé du dépôt) oscille entre 1,100 et 1,600 livres environ. En voici le détail, année par année : 1779, 1,168 livres; 1780, 1,094 l. 17 s.; 1781, 1,140 l. 9 s.; 1782, 1,432 l. 4 s.; 1783, 1,393 l. 11 s.; 1784, 1,467 l. 10 s.; 1785, 1,531 l. 6 d.; 1786, 1,538 l. 14 s. 9 d.; 1787, 1,392 l. 12 s.; 1788, 1,837 l. 13 s.; 1789, 1,444 l. 17 s.; 1790-1791, 1,592 l. 6 d.

En 1791, la vente des gravures ne s'élève qu'à 1,080 livres 18 sols 6 deniers.

En 1792, la vente se relève et produit 2,243 livres 10 sols 6 deniers, sur laquelle somme le sieur Phlipault, concierge de l'Académie, prélève la remise d'un neuvième. A signaler : la vente

de 39 épreuves de la *Suzanne* de Porporati, au prix de 6 livres 15 sols l'épreuve, celle de cinq suites des *Sept Sacrements*, à 29 livres 2 sols chaque suite, de deux suites des *Sept Œuvres de la Miséricorde*, à 10 livres 1 sol chacune.

La même année, le compte de l'imprimeur Aze s'élève, pour le tirage des planches, à 635 livres 15 sols. Il ne sera pas sans intérêt d'en rapporter ici quelques rubriques. Le tirage de la *Colère d'Achille*, sur papier grand aigle, coûtait 36 livres le cent, non compris la fourniture du papier, qui coûtait 10 livres la main. Les épreuves sur colombier entier coûtaient 25 livres le cent, non compris le prix du papier, qui était de 7 livres la main. Enfin le prix des épreuves sur quart de colombier était de 10 livres le cent.

La suppression de l'Académie royale de Peinture et de Sculpture, le 8 août 1793, mit fin à une exploitation dirigée avec autant d'intelligence que d'amour. Il a été dit, au début du présent essai, comment la collection académique, qui, à ce moment, comptait près de 600 planches, fut livrée à la Bibliothèque de la rue de Richelieu, puis incorporée, en 1812, au grand dépôt de la Chalcographie du Louvre, où ce précieux legs de l'ancienne Académie, quoique réparti dans une foule de sections, ne cesse d'occuper une place d'honneur.

I.

INVENTAIRE DE 1775-1789.

PLANCHES DE CUIVRE GRAVÉES.

PORTRAITS.

1. *Portrait de M. Mansard*, peint par M. de Troy, gravé par M. Simonneau l'aîné pour sa réception en 1710.
2. *Portrait de M. Colbert*, peint par M. Lefèvre, gravé par M. Benoît Audran pour sa réception en 1709.
3. *Portrait de M. Le Brun*, peint par M. de Largillière, gravé par M. Eydelinck pour sa réception.
4. *Portrait de M. de Charmois*, peint par M. Bourdon, gravé par M. Simonneau pour sa réception en 1706.
5. *Portrait de M. Delaunay*, peint par M. Rigaud, gravé par M. Cheron pour sa réception.

6. *Portrait de M. Mignard*, peint par M. Rigaud, gravé par M. Schmidt pour sa réception en 1744.

7. *Portraits de M. Rigaud et sa femme*, sur la même planche, peints par M. Rigaud, gravés par M. Daullé pour sa réception en 1742.

8. *Portrait de M. Rigaud*, peint par lui-même, gravé par M. Drevet, légué à l'Académie par M. Rigaud.

9. *Portrait de M. de Cotte*, peint par M. Rigaud, gravé par M. Drevet pour sa réception.

10. *Portrait de M. Forest*, peint par M. de Largillière, gravé par M. Drevet pour sa réception.

11. *Portrait de M. le duc d'Antin*, peint par M. Rigaud, gravé par M. Tardieu pour sa réception en 1720.

12. *Portrait de M. de Tournehem*, peint par M. Tocqué, gravé par M. Dupuis pour sa réception en 1754.

13. *Portrait de M. Roettiers*, peint par M. de Largillière, gravé et donné par M. de Vermenton.

14. *Portrait de M. le marquis de Marigny*, peint par M. Tocqué, gravé par M. Wille pour sa réception en 1761.

15. *Portrait de M. Restout père*, peint par M. de la Tour, gravé par M. Moitte pour sa réception en 1771.

PETITS PORTRAITS.

16. *Portrait de M. Sarrazin*, peint par M., gravé par M. C.-N. Cochin pour sa réception en 1731.

17. *Portrait de M. Le Sueur*, peint par M., gravé par M. C.-N. Cochin pour sa réception en 1731.

18. *Portrait de M. Bourdon*, peint par lui-même, gravé par M. Cars pour sa réception en 1733.

19. *Portrait de M. Anguier*, peint par M. Revel, gravé par M. Cars pour sa réception en 1733.

20. *Portrait de M. Delafosse*, peint par M. Rigaud, gravé par M. Duchange pour sa réception en 1707.

21. *Portrait de M. Girardon*, peint par M. Rigaud, gravé par M. Duchange pour sa réception en 1707.

22. *Portrait de M. Coizevox*, peint par M. Rigaud, gravé par M. Jean Audran pour sa réception en 1708.

23. *Portrait de M. Noël Coypel*, d'après le dessein fait par lui-même, gravé par M. Jean Audran pour sa réception en 1708.

24. *Portrait de M. de Troy le père*, peint par lui-même, gravé par M. Poilly pour sa réception en 1714.

25. *Portrait de M. Vanclève*, peint par M. Vivien, gravé par M. Poilly pour sa réception en 1714.

26. *Portrait de M. Jouvenet*, peint par lui-même, gravé par M. Antoine Trouvin pour sa réception en 1707.

27. *Portrait de M. Houasse*, peint par M. Tortebat, gravé par M. A. Trouvin pour sa réception en 1707.

28. *Portrait de M. Coustou l'aîné*, peint par M. Legros, gravé par M. Dupuis l'aîné pour sa réception en 1730.

29. *Portrait de M. Delargilière*, peint par M. Geuslain, gravé par M. Dupuis l'aîné pour sa réception en 1730.

30. *Portrait de M. Le Lorrain*, peint par M. Nonnotte, gravé par M. J.-B. Tardieu fils pour sa réception en 1749.

31. *Portrait de M. Bon de Boullongne*, peint par M. Allou, gravé par M. Tardieu fils pour sa réception en 1749.

32. *Portrait de M. Louis de Boullongne*, peint par M. Mathieu, gravé par M. Louis Surugues pour sa réception en 1736.

33. *Portrait de M. Christophe*, peint par M. Drouais, gravé par M. Louis Surugues pour sa réception en 1736.

34. *Portrait de M. Coustou le jeune*, peint par M. Delien, gravé par M. Louis Surugues pour sa réception en 1730.

35. *Portrait de M. Hallé*, peint par M. Legros, gravé par M. Delarmessin pour sa réception en 1730.

36. *Portrait de M. Thierry*, peint par M. de Largillière, gravé par M. Thomassin pour sa réception.

37. *Portrait de M. Bertin*, peint par M. Delien, gravé par M. Lépicié pour sa réception en 1740.

38. *Portrait de M. Frémin*, peint par M. Delatour, gravé par M. Surugues fils pour sa réception en 1747.

39. *Portrait de M. Guylain*, peint par M. A. Coypel, gravé par M. Surugues fils pour sa réception en 1747.

40. *Portrait de M. Boullongne fils*, peint par lui-même, gravé par M. F. Chereau pour sa réception en 1718.

41. *Portrait de M. Antoine Coypel*, peint par lui-même, gravé par M. Massé pour sa réception en 1717.

42. *Portrait de M. Poerson*, peint par M. de Largillière, gravé par M. des Rochers pour sa réception en 1723.

43. *Portrait de M. Verdier*, peint par M. Ranc, gravé par M. des Rochers pour sa réception en 1723.

44. *Portrait de M. Boucher*, peint par M. Roslin, gravé par M. Salvador Carmona pour sa réception en 1761.

45. *Portrait de M. Colin de Vermont*, peint par M. Roslin, gravé par M. Salvador Carmona pour sa réception en 1761.

46. *Portrait du Puget*, d'après, gravé par Picart le Romain.

47. *Portrait de M. de Piles*, d'après, gravé par Picart le Romain.

48. *Portrait de M. Perrault*, C^{eur} G^{al} des Bât^{ms}, d'après Le Brun, gravé par E. Baudet.

49. *Portrait de M. le Chancelier Séguier*, sur une planche, sur laquelle est aussi gravé un commencement de Livre.

50. Une autre petite planche, représentant le *Catafalque du Chancelier Séguier*.

51. *Portrait de M. Jeaurat*, peint par M. Roslin, gravé par M. L'Empereur pour sa réception en 1776.

52. *Portrait de M. Le Rambert*, peint par M. Belle, gravé par M. Muller pour sa réception en 1776.

53. *Portrait de M. Galloche*, peint par M. Tocqué, gravé par M. Muller pour sa réception en 1776.

54. *Portrait de Nicolas Poussin*, gravé par Audran.

55. *Portrait de Lully*, sur-Intendant de la Musique du Roy, gravé par Roullet.

PLANCHES GRAVÉES.

SUJETS D'HISTOIRE ET AUTRES.

56. Allégorie, représentant *la Protection* que Louis XIV a accordée aux Arts de Peinture et de Sculpture, composée et peinte par M. Louis de Boullongne pour servir de Frontispice à la Collection des Estampes de l'Académie, gravée par M. S. Thomassin pour sa réception en 1728.

57-58. Deux planches gravées par M. Jean Moyreau d'après les tableaux de Van Falous, représentant une *Alte* (sic) *de chasse* et un *Rendez-vous de chasse*, pour sa réception en 1736.

59. *Conversation galante*, d'après Lancret, gravée par M. Le Bas pour sa réception en 1743.

60. *Susanne surprise au bain par les deux vieillards*, d'après le tableau de J.-B. de Troy, gravée par M. Laurent Cars.

61. *Betzabée au bain*, d'après le tableau de J.-B. de Troy, gravée par M. Laurent Cars.

62. 223 planches gravées par M. le comte de Caylus, d'après les desseins du Cabinet du Roy, et données par M. Coypel, premier peintre du Roy et directeur de l'Académie, 27 may 1747.

63. *La Mort d'Hyppolyte*, d'après le tableau de M. de Troy, gravée par C.-N. Cochin fils pour sa réception en 1751.

64. *La Bataille de Constantin contre Maxence* (grande estampe en travers, en trois feuilles), inventée par C. Le Brun, gravée par Gérard Audran.

65. *Le Triomphe de Constantin* (grande estampe en travers, en quatre feuilles), d'après C. Le Brun, gravée par G. Audran. — Ces deux sujets de Constantin ont été achetés par l'Académie.

66. *Diane et Endymion* (estampe en hauteur), d'après J.-B. Van Loo, gravé par M. Le Vasseur pour sa réception en 1771.

67. *Licurgue blessé dans une sédition*, d'après le dessin de M. C.-N. Cochin fils, gravé à la manière du crayon rouge par M. de Marteau pour sa réception en 1769.

68. *Susanne sortant du bain* (d'après le tableau de M. Santerre), gravée par M. Porporaty pour sa réception en 1773.

PLANCHES ACHETÉES PAR L'ACADÉMIE A LA VENTE DU FONDS DE M. AUDRAN.

69. *Le Buisson ardent* (grande estampe en travers), peint par Raphaël, gravé par G. Audran.

70. *La Mort d'Ananie* (grande estampe en travers), peint par Raphaël, gravé par G. Audran.

71. *Saint Paul et saint Barnabé devant les Listriens* (grande estampe en travers), peint par Raphaël, gravé par G. Audran.

72. *Ulisse découvrant Achille* (grande estampe en hauteur), inventé par Annibal Carrache, gravé par G. Audran.

73. *La Dévotion au Rosaire* (grande estampe en hauteur), peint par Le Dominiquain, gravé par G. Audran.

74. *La Mort de saint François* (grande estampe en hauteur), peint par Annibal Carrache, gravé par G. Audran.

75. *Le Martyre de sainte Agnès* (grande estampe en hauteur), peint par Le Dominiquain, gravé par G. Audran.

76. *Le Martyre de saint Laurent* (grande estampe en hauteur), peint par E. Le Sueur, gravé par G. Audran.

77. *Le Martyre de saint Protais* (grande estampe en travers), inventé par Le Sueur, gravé par G. Audran.

78. *La Descente du Saint-Esprit sur les Apôtres* (grande estampe en hauteur), peint par C. Le Brun, gravé par G. Audran.

79. *Moyse exposé sur les eaux du Nil* (grande estampe en travers en deux feuilles), peint par N. Poussin, gravé par Claudia Stella.

80. *Moyse frappant le Rocher* (grande estampe en travers en deux feuilles), peint par N. Poussin, gravé par Claudia Stella.

81. *Saint Jean baptisant dans le Jourdain* (grande estampe en travers en deux feuilles), peint par N. Poussin, gravé par G. Audran.

82. *La Femme adultère* (grande estampe en travers), peint par N. Poussin, gravé par G. Audran.

83. *Renaud et Armide* (grande estampe en travers), peint par N. Poussin, gravé par G. Audran.

84. *Coriolan appaisé par sa mère* (grande estampe en travers en deux feuilles), peint par N. Poussin, gravé par G. Audran.

85. *Pirrhus sauvé* (grande estampe en travers en deux feuilles), peint par N. Poussin, gravé par G. Audran.

86. *Testament d'Eudamidas* (grande estampe en travers), peint par N. Poussin, gravé par G. Audran.

87. *Sainte Françoise* (estampe en hauteur), peint par N. Poussin, gravé par G. Audran.

88. *La Peste en Judée sous le règne de David* (grande estampe en travers), peint par P. Mignard, gravé par G. Audran.

89. *Le Jugement de Salomon* (grande estampe en travers), peint par A. Coypel, gravé par G. Audran.

90. *La Fuite de la Vierge en Égypte* (estampe en hauteur), inventée et peinte par Verdier, gravée par G. Audran.

91. *La Coupole du Val-de-Grâce à Paris* (en cinq grandes planches), peinte par P. Mignard, gravée par G. Audran.

92. Un Plafond peint à Rome, par Pietro de Cortona, gravé en trois feuilles par G. Audran.

93. *Le Passage de la Mer Rouge par les Israélites* (grande estampe en travers en deux feuilles), gravé par G. Audran, d'après une esquisse de Verdier.

94. *Saint Pierre marchant sur les Eaux* (estampe en hauteur), peint à Rome par Lanfranc, gravé par G. Audran.

95. *Narcisse métamorphosé en la fleur qui porte son nom* (estampe en travers), dessiné par N. Poussin, gravé par G. Audran.

96. *Le Maître d'École renvoyé aux Falisques par Camille* (estampe en travers), gravé par G. Audran, d'après une esquisse du Poussin.

97. *Ganimède*, d'après le Titien (petite estampe), gravée par G. Audran.

98. *L'Aurore conduisant les chevaux du Soleil* (petite estampe), dessiné par Le Sueur, gravé par G. Audran.

99. *Le Mariage de la Vierge* (petite estampe en travers), d'après un dessin du Poussin, gravé par G. Audran.

100. *La Mission des Apôtres* (petite estampe en travers), gravé par G. Audran, d'après le dessin de Raphaël.

101. Suite de dix planches de divers *Bas-Reliefs*, peints dans le goût de l'antique par Raphaël et Jules Romain, gravé par G. Audran.

102. Suite de quatorze planches d'*Enfants* dans des angles de plafond, peints par Raphaël, gravé par G. Audran.

103. Suite de treize planches de diverses *Figures hiérogliphiques*, peintes à Rome par Raphaël, dans une des salles du Vatican, gravées par G. Audran.

104. Suite de dix-neuf planches des *Travaux d'Hercule*, dessinés par N. Poussin, gravés par Pesne.

105. *La Charité romaine* (estampe en hauteur), dessinée par N. Poussin, gravé par Pesne.

106. Quatre *Paysages* par Van der Cable.

NOUVELLES PLANCHES GRAVÉES

ACQUISES PAR L'ACADÉMIE, TANT POUR RÉCEPTION QU'EN PRÉSENT OU A PRIX D'ARGENT, DEPUIS LA RÉDACTION DE L'INVENTAIRE FAIT EN 1775.

107. *La Colère d'Achille* (estampe en travers), d'après Coypel, gravé par Tardieu le père.

108. *Les Adieux d'Hector et d'Andromaque* (estampe en travers), idem. — Acquises par l'Académie la somme de (*en blanc*).

109. Une petite planche, à l'inscription *Sepelire mortuos*, d'après M. Dandré Bardon, gravée par L. Cars.

110. *Le Portrait du père de M. Dandré Bardon*, d'après J.-B. Van Loo, par S. Thomassin. — Ces deux planches ont été données en présent à l'Académie par M. Dandré Bardon.

111. *Le Portrait de M. Bouchardon*, d'après, gravé par M. Beauvarlet pour sa réception en 1776.

112. *Le Portrait de M. l'abbé Terray*, d'après M. Roslin, gravé par M. Cathelin pour sa réception en 1777.

113. *Le Portrait de M. Claude Gillot*, gravé par Aubert. Acheté par l'Académie la somme de 96 l.

114. *Le Satyre Marsyas, qu'Apollon fait écorcher en sa présence*, d'après Carle Van Loo, gravé par M. Miger en 1778.

115. *L'Enlèvement de Proserpine par Pluton*, d'après M. de Lafosse, gravé par M. L'Empereur en 1778. (En marge :) Gravés aux frais de l'Académie, à raison de 4,000 l. chacun.

116. *Le Portrait de M. Weughles*, d'après M. Pesne, gravé par E. Jeaurat. Acheté par l'Académie la somme de 150 l., 30 may 1778.

117. *Le Portrait de M. Tocqué*, d'après M. Nattier, gravé par M. Cathelin. Acheté par l'Académie la somme de 600 l., 27 juin 1778.

118. *Hercule qui étouffe Anthée*, d'après C. Verdot, la planche commencée par M. Galimard, achevée par M. Miger en 1779. Gravée aux frais de l'Académie. Prix, 4,000 l.

119. *Anatomie* de Martinez (en deux feuilles). Achetée par l'Académie, 24 août 1779, 600 l.

120. *Le Portrait de M. des Portes*, peint en chasseur par lui-même, gravé par Joullain. Acheté par l'Académie, 25 septembre 1779, 240 l.

121. *Jupiter qui foudroye les Titans*, d'après le tableau de M. Le Blond, gravé par M. Moitte en 1780. Gravé aux frais de l'Académie. Prix, 4,000 l.

122. *La Mort de Germanicus*, d'après le Poussin, gravé par Château.

123. *Bains de Diane*, d'après Coypel, par M. Le Bas.
124. *Les Qualités d'un Ministre*, d'après Le Sueur, par Tardieu.
125. *Saint Pierre*.
126. *Saint Paul*.
127. *Saint Bernard*.
128. *La Magdeleine*. Les quatre d'après Champaigne, par Morin.
129. *Sainte Cécile*.
130. *La Magdeleine*. Les deux d'après Coypel, par Duchange.
131. *Ganimède*, d'après M. Pierre.
132. *Portrait de M. le marquis de Villacerf*, gravé par Eydelinck.
133. *Portrait du même marquis de Villacerf*, gravé par Roullet, d'après Girardon.

Ces douze planches ont été achetées par l'Académie à la vente du fonds de gravure de M. Joulain la somme de (*en blanc*).

134. *Le Portrait de M. Louis-Michel Vanloo*, peignant J.-B. Vanloo son père, gravé par M. Miger en 1781, comme l'acquit de son morceau de réception, attendu qu'il avoit été reçu sur la planche du *Satyre Marsyas*, qui lui a été payée.

135. *Le Martyre de saint André*, d'après Le Brun, gravé par Picart le Romain.

136. *La Descente de Croix*, d'après le tableau de Jouvenet, gravée par Desplasses.

Ces deux planches, ainsi que les six suivantes, achetées par l'Académie à la vente du fonds de M. Drevet, en 1782.

137. *Athalie*, d'après Coypel, gravé par Audran.
138. *Le Portement de Croix*, d'après Mignard, gravé par G. Audran.
139. *Saint Pierre guérit les malades*, d'après N. Poussin, gravé par Bouzonnet Stella.
140. *Ananie et Saphire*, d'après N. Poussin, gravé par Pesne.
141. *Saint Paul faisant brûler les livres*, d'après Le Sueur, gravé par Picart le Romain.
142. *Un Ex-voto*, d'après Le Dominicain.

Ces six planches, ainsi que les deux précédentes, ont été achetées à la vente du fonds de M. Drevet. Les 8 planches, la somme de (*en blanc*).

143. *Le Portrait de M. Laurent Cars*, gravé par M. Miger. Cette planche a été achetée par l'Académie 300 l., suivant délibération du 25 may 1782.

144. *Le Portrait de M. Jacques Dumont le Romain*, gravé par M. Flipart, d'après M. de la Tour.

145. *Hercule et Diomède*, d'après le tableau de M. Pierre (estampe en hauteur), gravé par M. Heas pour sa réception en octobre 1782.

146. *Le Triomphe de Galathée* (estampe en hauteur), d'après le Poussin, gravé par Pesne.

147. *L'Empire de Flore* (estampe en travers), d'après le Poussin, gravé par G. Audran.

148. *Le Ravissement de saint Paul* (estampe en hauteur), d'après le Poussin, gravé par Pesne.

149. *Le Martyre de saint Étienne* (estampe en hauteur), d'après Le Brun.

150. *La Présentation de la Sainte Vierge* (estampe en hauteur), d'après Le Brun.

151. *La Jalousie et la Discorde*, plafond de Mignard, gravé par Jean Audran.

152. *Les Plaisirs des Jardins*, plafond de Mignard, gravé par Benoît Audran.

Ces sept planches ont été achetées de M. Bazan par l'Académie, la somme de 600 l., suivant sa délibération du 12 novembre 1782.

153. *Le Combat des Lapithes et des Centaures*, d'après le tableau de Bon de Boullongne fils aîné, gravé par M. Flipart aux frais de l'Académie en 1782.

154. *Hercule et Omphale*, d'après le tableau de M. Dumont le Romain, gravé par M. Miger aux frais de l'Académie, et livré en 1783.

155. *Louis XV donnant la paix à l'Europe*, d'après le tableau de François Le Moyne, qui est dans le Salon de la Paix à Versailles, gravé par L. Cars. Acheté par l'Académie la somme de 200 l.

156. *Job sur le fumier*, d'après Rubens, gravé par Worsterman.

157. *Le Mariage de la Vierge*, d'après Rubens, par Bolswert.

158. *La Résurrection de Notre-Seigneur*, d'après Rubens, par Bolswert.

159. *Une Nativité*, d'après Rubens, par Bolswert.

160. *Sainte Barbe*, id.

161. *Sainte Catherine*, id.

162. *L'Ascension de Notre-Seigneur*, id.

163. *La Chaste Susanne*, d'après Rubens, par Worsterman.

164. *La Chaste Susanne*, d'après Rubens, par Paulus Pontius.

165. *Saint Martin, évêque de Tours, délivre un possédé*, d'après Jordaens, par P. de Jode.

166. *Le Martyre de sainte Apolline*, d'après Jordaens, gravé par Marinus.

167. *La Nativité de Notre-Seigneur*, d'après Jordaens, par Marinus.

168. *Le Roy boit*, d'après Jordaens, par P. Pontius.

169. *Fuite en Égypte*, d'après Jordaens, par P. Pontius.

170. *Jupiter et Mercure chez Philémon et Baucis*, d'après Jordaens, par N. Lauvers.

171. *Argus endormi par Mercure*, d'après Jordaens, par Bolswert.

172. *Éducation de Jupiter*, id.

173. *Le Concert*, id.

174. *Pan jouant de la flûte*, id.
175. *Le Satyre et le Paysan*, d'après Jordaens, par Worsterman.
176. *La Vanité*, d'après Jordaens, par
177. *L'Adoration des Bergers*, id., par P. Jode.
178. *Ecce homo*, d'après Van Dyck, par lui-même, à l'eau-forte.
179. *Portrait de M. Case*, d'après Aved, par P. Le Bas.
180. *Portrait de M. Le Lorrain*, d'après Drouais, id.

Ces vingt-cinq planches ont été achetées à la vente de M. Le Bas, ensemble la somme de (*en blanc*).

181. *Les Sept Œuvres de Miséricorde*, d'après Le Bourdon (sic), gravées par lui-même en sept planches. Achetées à la vente de M. Ouvrier la somme de (*en blanc*).
182. *La Sainte Famille où un ange répand des fleurs sur l'enfant Jésus*, d'après Le Bourdon, gravé par Natalis.
183. Cinq *Paysages*, d'après Le Bourdon, gravés par Prou.
184. *L'Annonciation*, en deux feuilles, d'après Champagne, gravé par Pitau.
185. *Saint Paul déchirant ses vêtemens*, d'après Corneille, par Poilly.
186. *Le Souvenir de la Mort*, d'après Lairesse, gravé par
187. *Notre-Seigneur servi par les anges dans le désert*, d'après Le Brun, par Mariette.
188. *Le Plafond du pavillon de l'Aurore, à Sceaux*, d'après Le Brun, par Simonneau.
189. *Saint Jean-Baptiste dans le désert*, d'après le Guide, gravé par Molès.
190. *Jacob en Mésopotamie*, d'après Le Moyne, par C.-N. Cochin.
191. *Une Sainte Famille*, en hauteur, d'après Procaccini, par Camerata.
192. *Cléobis et Biton traînans le char de leur mère*, composé et gravé à l'eau-forte par Loyr.
193. *La Mort d'Harmonia*, d'après M. Pierre, par Cochin.
194. *Moyse sauvé des Eaux*, d'après Le Poussin, par Mariette.
195. *Jacob et Laban*, d'après Restout, par Cochin.
196. *Le Combat des Amazones*, en 6 feuilles, d'après Rubens, par Worsterman.
197. *Le Retour d'Égypte*, d'après Rubens, par Bolwert.
198. *La Vierge au Berceau*, d'après Rubens, par Worsterman.
199. *Une grande Chasse au Sanglier*, d'après Snyders, par Zaal.
200. *Une Sainte Famille avec saint Jean et son mouton*, d'après Stella, par Rousselet.
201. *David jouant de la harpe devant Saül*, d'après Carle Van Loo, gravé par C.-N. Cochin.
202. *L'Hermite sans souci*, d'après M. Vien, par M. Miger.

203. *Le Portrait de Marie de Tassis*, d'après Van Dick, par Vermeulen.

Ces vingt-deux planches ont été achetées de M. Bazan la somme de 2,130 l.

204. *Le Portrait de M. Carle Van Loo*, d'après Pierre Le Sueur, gravé par M. Klauber pour son agrément à l'Académie, avril 1785.

205. *La Nimphe Io changée en vache*, d'après M. Hallé, par M. Miger. Achetée de M. Miger 2,400 l.

206. *Le Portrait de Sébastien Le Clerc*, d'après, gravé par Acheté par l'Académie de M^{me} Joullain, sa petite-fille.

207. *La Peste de Marseille*, d'après M. de Troyes, gravée par Thomassin.

208. *La Naissance de Vénus*, id., gravé par Fessard.

209. *Les Sept Sacremens*, du Poussin, en 14 planches, gravées par Pesne.

210. *L'Assomption de la Sainte Vierge*, d'après le Poussin, par Pesne.

211. *Le Lavement des pieds*, d'après Bertin, par J. Chereau.

212. *Les 4 Élémens*, d'après L. de Boullongne, par Desplasses.

213. *Le Magnificat*, d'après Jouvenet, par Thomassin.

214. *L'Apparition de Jésus à sainte Thérèse et à saint Jean de la Croix*, d'après Corneille, gravé par lui-même.

215. *La Fuite en Égypte*, d'après Corneille, par lui-même.

216. *Adam et Ève*, d'après Nattoire, gravé par Flipart.

217. *Adam et Ève*, d'après Le Moyne, gravé par L. Cars.

218. *Iphigénie*, d'après Le Moyne, gravé par L. Cars.

219. *Hercule qui tue Cacus*, d'après id., par id.

220. *Céphale et l'Aurore*, d'après id., par id.

221. *L'Enlèvement d'Europe*, d'après id., par id.

222. *Hercule et Omphale*, d'après id., par id.

223. *Persée et Andromède*, d'après id., par id.

224. *Les Baigneuses*, d'après id., par id.

225. *Le Tems et la Vérité*, d'après id., par id.

226. *Le Massacre des Innocens*, d'après Le Brun, gravé par

Ces vingt-neuf planches ont été achetées de M. Chéreau, moyennant 9,400 l.

227. *Le Portrait de Philippe de Champaigne*, d'après son portrait fait par lui-même, gravé par Eydelinck.

228. *Le Portrait de Desjardins*, d'après Rigaut, par Eydelinck.

Ces deux planches ont été achetées d'un marchand 300 l. les deux.

229. *Le Portrait de M. Allegrain*, d'après M. Duplessis, gravé par M. Klauber pour sa réception à l'Académie, 24 février 1787. Ce qui fait sa seconde planche avec celle de M. Carle Van Loo, sur laquelle il a été agréé au mois d'avril 1785.

230. Deux planches gravées à l'eau-forte par M. Pierre, représentant des *Fontaines*.

231. Deux autres petites planches gravées à l'eau-forte par M. Pierre, représentant, l'une *Saint François qui guérit une malade*; l'autre une *Hyène qui obéit à l'ordre de saint François*.

232. *Le Portrait de M. Pierre*, peint par lui-même, à l'âge de dix-huit ans, gravé par M. Muller.

Ces cinq planches ont été données à l'Académie par M. Pierre.

233. Une planche gravée à l'eau-forte, représentant l'*Adoration des Bergers*, d'après le tableau de Luca Giordano, par M. Denon, pour sa réception à l'Académie le 28 juillet 1787.

234. Une planche gravée représentant *Dédale qui met des ailes à son fils Icare*, d'après le tableau de M. Vien, par M. Preisler, pour sa réception, le 24 août 1787.

235. *Enée portant son père Anchise*, d'après Carle Van Loo, gravé par Nicolas Dupuis le jeune. Acheté par l'Académie la somme de 350 l.

236. *Le Repas de Notre-Seigneur chez le Pharisien*, d'après Jouvenet, par Duchange.

237. *La Résurrection de Lazare*, d'après Jouvenet, par Duchange.

238. *Notre-Seigneur chassant les Vendeurs du Temple*, id.

239. *La Pêche miraculeuse*, id.

Ces quatre planches ont été achetées par l'Académie la somme de 3,000 l.

240. *Le Portrait d'Edelinck (Gérard)*, d'après Tortebat, gravé par N. Edelinck.

241. *Le Portrait de Philippe Weughels le père*, d'après Champagne, gravé par Delarmessin.

242. *Le Portrait de M. de Montarsis*, d'après Antoine Coypel, gravé par G. Edelinck.

Achetés par l'Académie la somme de 288 l.

243. *La Présentation de la Sainte Vierge au Temple*, d'après le Tintoret, gravée par Desplasses.

244. *L'Enlèvement d'Hélène*, par le Guide, gravé par Desplasses.

245. *Vénus et l'Amour*, d'après Coypel, gravé par Desplasses.

246. *Les Amours forgerons*, id.

247. *Le Sacrifice d'Abraham*, d'après Le Brun, gravé par Desplasses.

248. *Une Charité romaine*, id.

249. *L'Ange annonçant à Manué la naissance de Samson*, id.

250. *Le Prophète Élie et les Prophètes de Baal*, id.

251. Seize planches de diverses *Statues des jardins de Versailles*, d'après différens maîtres, gravées par Desplasses.

(Nos 243 à 251.) Achetées par l'Académie la somme de 1,090 l.

252. *Le Portrait de M. Le Clerc fils*, d'après M. Nonnotte.
253. *Le Portrait de M. de Troy fils*, d'après M. Aved.

Ces deux planches gravées par M. Delaunay pour sa réception, 28 août 1789.

II.

ÉTAT DES ADJUDICATIONS FAITES A M. COCHIN, POUR LE COMPTE DE L'ACADÉMIE, DE PLANCHES GRAVÉES, A LA VENTE DU FONDS DE M. AUDRAN.

Sçavoir :

Nos 109. *Portrait de Lully*	12 l.	» s.
43. *Portrait de Poussin*	22	»
117. *Jugement de Salomon*	260	»
68. *Narcisse métamorphosé*	36	4
108. *La Coupolle du Val-de-Grâce*	80	»
131. *Ganimède*	11	19
76. *L'Aurore*	18	10
55. *Moyse sur les Eaux*	99	19
12. *Trépas de saint François*	101	»
57. *Renaud et Armide*	120	»
71. *Le Mariage de la Vierge*	13	»
69. *Sainte Françoise*	25	»
123. *La Charité romaine*	11	19
17. *Ulisse qui découvre Achille*	62	»
70. *Camille qui renvoye les Enfans des Flaveriens*	50	»
54. *Testament d'Eudamidel* (sic)	241	»
73. *Martyre de saint Laurent*	351	»
52. *La Femme adultère*	320	»
24. *Esther devant Assuérus*	130	»
148. Quatre *Grands Paysages*	18	12
154. Six planches de *Dessins de Plafond*	37	10
8. Une suite de *Bas-Reliefs*	39	19
5. 13 planches, etc.	131	»
34. *Saint Pierre marchant sur les Eaux*	30	»
20. *Le Rosaire*	172	»
19. *Le Martyre de sainte Agnès*	171	1
85. *La Pentecoste*	262	»
112. *Fuite en Égypte*	120	»
50. *Pirrus*, en deux planches	260	12
51. *Le Coriolan*	262	»
155. Quatre suittes d'*Ornemens*	22	10
159. Neuf *Ceintres et Panneaux*	11	19

31. Un *Plafond* en trois feuilles.	61	»
47. *Saint Jean baptisant dans le désert*	300	1
74. *Saint Protais*.	249	19
4 et 426, dont *Moyse au buisson ardent*. . .	260	»
100. *La Peste*	500	»
113. *Passage de la Mer rouge*.	130	»
48. *Le Frapement du Rocher*.	519	»
2 et 3, dont la *Mort d'Ananie*	1,003	1
Total.	6,527 l.	15 s.

Dépenses faittes par Monsieur Cochin pour les planches de feu M. Jean Audran, achetté pour l'Académie Royale.

Savoir :

Pour une planche gravée par feu Jean Audran, achettée à M. Chéreau 70 l. » s.

Pour les divers frais des ports des planches et des impressions et épreuves des dittes planches 24, fourni une rame, 19 main, 6 feuille de grand aigle ouvert, à 130 l. la rame. 256 6

Plus 8 main de grand aigle pour le titre du livres, à 6 l. 10 s. la main 52 »

Plus payé à M. Padeloup à compte sur les reliures des mêmes estampes 69 »

471 l. 6 s.

Il a été vendu des mêmes estampes pendant le temps qu'elles ont été chez Monsieur Cochin pour 220 l. » s.

Il reste dû à M. Cochin sur les frais qu'il a fait . . . 251 l. 6 s.

J'ay reçu de Monsieur Chardin, conseiller, trésorier de l'Académie Royale de Peinture et de Sculpture, la somme de deux cent cinquante et une livres, six sols, mentionnée au présent mémoire : dont quittance. A Paris, ce 2 may 1774.

COCHIN.

III.

COMPTE GÉNÉRAL *rendu par moy Michel Philipaut, concierge de l'Académie royale de Peinture et de Sculpture, des épreuves de portraits et estampes que j'ay vendues comptant et livrées sans argent par ordre de l'Académie, à la recette des épreuves qui m'ont été fournies, de même aussi que du payement des frais d'impression*

que j'ai fait suivant les mémoires quittancées de M. Beauvais, imprimeur, depuis le dernier compte par moy rendu et arrêté par M. Chardin, conseiller et trésorier de ladite Académie, le 30 mars 1773, jusques au 30 mars 1774.

Savoir :

Recette en nature des épreuves de *Susanne*.

Reçu de M. Porporati, graveur, pour sa réception	100 ép.
Reçu de M. Beauvais, imprimeur	700
Total.	800 ép.

Dépence en nature des dittes épreuves :

Distribué à l'Assemblée	70 ép.
Distribué depuis à MM. de l'Académie absens	29
Livré à M. Pierre, directeur, par billet d'ordre	12
Vendu à M. les artistes et marchands 536 épreuves à 6 l. 3,216 l., ci	536
Vendu à des particuliers 25 à 8 l., 200 l., ci	25
Vendu à M. Basan, M^d, 56 à 6 l., 336 l., ci	56
Reste en nature	72
Total.	800 ép.

Suitte de la vente énoncé sur le registre.

Vendu à M. Basan 2 épreuves de *Licurgue* à 8 l.	16 l.
Vendu à M. Basan 2 grands portraits à 2 l.	4
Vendu à des marchands 6 *Licurgue* à 8 l.	48
Vendu à un particulier un *Portrait de M. le M. de Marigny* à 5 l.	5
Vendu à un M^d 3 dit. à 4 l.	12
Vendu à un particulier 2 *Dianne et Endimion* à 2 l. 10 s.	5
Vendu à des M^d 6 *Dianne et Endymion* à 2 l.	12
Vendu à des M^d 4 grands portraits à 2 l.	8
Vendu à des M^d 16 petits portraits à 1 l.	16
	3,878 l.

Livré à M. Cochin 1 épreuve des 7 planches de la *Bataille* et du *Triomphe de Constantin*, 1 épreuve de *Licurgue*, 1 épreuve de la *Mort d'Hipolite*, 1 épreuve du *Frontispice* de M. de Boullongne.

Livré à M. Pierre, directeur, 2 épreuves de toutes les planches appartenant à l'Académie suivant le billet d'ordre que mondit sieur m'en a donné.

Mémoires de l'impression que j'ai fait pour l'Académie de Peinture.

6 planche de la *Couppole du Valle de Grâce*, tiré à 17 de chaque,
fai le nombre de 102, à 36 le cent, fait la somme de . . 36 l. 14 s.
Plus fait 50 du *Coriolant*, au même prix 18 »
Plus fournit 6 mains et 2 feuille d'aigle 36 10
Plus fait 13 épreuves du *Testament du Damidas*, à 24 l.
le cent, fait 3 »
Plus fournit 6 feuille et demie d'aigle 1 13
Plus 25 d'une petite planches de *Notre-Seigneur qui
donne les clef à saint Pierre* » 15
Fourny 6 feuille de papier » 6

Total 96 l. 18 s.

J'ai reçu de Mesieurs de l'Académie, par les mains de M. Phlepau, conserge de l'Académie, le contenu du présent mémoire, cy deçu. A Paris, ce 10 may 1774.

BEAUVAIS.

IV.

ACQUISITIONS DE PLANCHES DE 1779 à 1791.

1779.

A cause des tableaux que l'Académie fait graver et des planches gravées qu'elle a acquises.

Fait dépense le comptable de la somme de 600 livres[1], payée à M. Moitte, acompte du prix de la planche qu'il grave pour l'Académie, d'après le tableau de M. Le Blond, représentant les *Titans foudroyés par Jupiter*. 600 l.

De celle de 400 l., payée à M. Miger, acompte de la planche qu'il a gravée d'après M. Verdeau. 400 l.

De celle de 240 l., payée, suivant quittance de M. Joullain, pour le prix de la planche du *Portrait de M. Des Portes*, que l'Académie a jugé à propos d'acheter. 240 l.

De celle de 600 l., payée, suivant quittance, au sieur Bergerey, pour le prix des deux planches d'*Anatomie*, d'après Martinis, que l'Académie a jugé à propos d'acquérir. 600 l.

De celle de 500 l. 10 s., à quoi a monté l'acquisition faite par l'Académie de diverses planches énoncées cy après, du fond de M. Joul-

1. Je transcris en chiffres l'indication de ces sommes qui, dans l'original, sont exprimées en lettres.

lain, M⁴ d'estampes. Scavoir : 488 l. 10 s. pour le prix desd. estampes, suivant quittance, et 12 l. pour gratification à celui qui les a poussées à la vente, lesquelles planches, au nombre de douze, sont : la *Magdeleine et Sainte Cécile*, d'après A. Coypel, par Duchange; *Saint Pierre, Saint Paul, Saint Bernard* et la *Magdeleine*, d'après Champaigne, par Morin; *Ganimède*, d'après M. Pierre, par Preisler; le *Portrait du marquis de Villacerf*, d'après Girardon, par Roullet; le même *Marquis de Villacerf*, par Edelink; la *Mort de Germanicus*, d'après Le Poussin; les *Qualités d'un Ministre*, d'après Le Sueur, par Tardieu, le *Bain de Diane*, d'après N⁰ˢ Coypel, par Le Bas. Le tout 500 l. 10 s.

1780.

A cause des payemens faits sur le prix des planches que l'Académie fait graver d'après plusieurs de ses tableaux.

Fait dépense le comptable de la somme de 1,000 livres, payée à M. Moitte, graveur, laquelle somme, avec celle de 3,000 l., lui a été payée en différens temps, ainsi qu'il en a été fait mention dans les comptes des années précédentes, fait le parfait payement de 4,000 l., auxquelles a été fixé le prix de la planche qu'il a gravée d'après le tableau de M. Le Blond, représentant les *Titans foudroyés par Jupiter*. 1,000 l.

De celle de 600 l., payée à M. Flipart, à compte du prix de la planche qu'il grave d'après le tableau de M. de Boullongne, représentant le *Combat des Lapithes et des Centaures*. 600 l.

De celle de 200 l., payées à M. Miger, laquelle somme, avec celle de 2,200 l. à lui payée en différens temps et employée dans les comptes des années précédentes, fait le parfait payement de 2,400 l., auxquelles a été fixé le prix de la planche qu'il a été chargé de terminer, commencée par M. Galimard, d'après le tableau de M. Verdot, représentant *Hercule qui étouffe Anthée*. 200 l.

Fait dépense le comptable de la somme de 600 l., payée à mondit sieur Miger, pour premier acompte sur la planche qu'il grave d'après le tableau de M. Dumont Le Romain, représentant *Hercule et Omphale*. 600 l.

1781.

A cause des payemens faits sur le prix des planches que l'Académie fait graver d'après plusieurs de ses tableaux, et relativement à l'acquisition faite du secret de la gravure en lavis par feu M. Le Prince.

Fait dépense le comptable de la somme de 400 l., payée à M. Flipart, graveur à compte de la planche qu'il grave d'après le tableau de M. de Boullongne, représentant le *Combat des Lapithes et des Centaures*. 400 l.

De celle de 2,000 l., payée à M. Miger, en deux payemens, pour 2e et 3e acompte sur le prix de la planche qu'il grave d'après le tableau de M. Dumont le Romain, représentant *Hercule et Omphale*.
 2,000 l.

De celle de 600 l., suivant quittance de M^{lle} Le Prince, conformément à la délibération de l'Académie, en datte du 1^{er} décembre 1781, autorisée par M. le directeur général des bâtimens, ladite somme payée en forme de pot de vin en sus de la rente viagère de douze cent livres consentie par l'Académie, suivant la susditte délibération, au profit de ladite demoiselle Le Prince, pour le prix de l'acquisition faite d'elle du secret de la gravure en lavis par feu M. Le Prince son oncle; laquelle rente ne doit courir qu'à commencer du 1^{er} janvier 1782.
 600 l.

1782.

A cause des payemens faits pour acquisitions de planches gravées et pour le prix de celles que l'Académie fait graver d'après ses tableaux.

Fait dépense le comptable de la somme de 2,100 l. 18 s., payée, suivant quatre quittances, au sieur Joullain, marchand d'estampes, pour le prix de huit planches gravées, acquises par lui pour le compte de l'Académie, à la vente du fond de M. Drevet. Lesquelles planches sont : *Ananie et Saphire*, d'après Le Poussin ; *Saint Pierre et saint Jean guérissant le boiteux*, d'après Le Poussin ; un *Ex voto*, d'après Le Dominiquin ; *Saint Paul faisant brûler les livres*, d'après Le Sueur ; *le Martyre de saint André*, d'après Le Brun ; *le Portement de croix*, d'après Mignard ; *la Descente de Croix*, d'après Jouvenet ; *Athalie*, d'après Coypel.
 2,100 l. 18 s.

De celle de 600 l., payée, suivant deux quittances, au sieur Bazan, savoir : une quittance de 300 l. en argent comptant ; et l'autre de pareille somme qui lui a été payée en estampes du fonds de gravures de l'Académie, le tout pour le prix de sept planches gravées, acquises par lui pour l'Académie, lesquelles planches sont : *le Triomphe de Galathée*, *l'Empire de Flore*, *le Ravissement de saint Paul*, d'après Le Poussin ; *le Martire de saint Étienne*, *la Présentation de la Vierge*, d'après Le Brun ; *la Jalousie et la Discorde*, *les Plaisirs des Jardins*, plafonds de Mignard.
 600 l.

De celle de 300 l., payée à M. Miger pour le prix de la planche du *Portrait de feu M. Cars*, conseiller de cette Académie, que l'Académie a acquise de mondit sieur Miger, suivant sa délibération du 25 may 1782.
 300 l.

Fait dépense le comptable de 1,400 l., payée, suivant deux quittances, à M. Miger, laquelle somme, avec celle de 2,660 l. qui lui a

été payée en différens tems, et employée en dépense dans les comptes de 1780 et 1781, font le parfait payement de 4,000 l., auxquelles a été fixé le prix de la planche qu'il a gravée d'après le tableau de M. Dumont Le Romain, représentant *Hercule et Omphale*. 1,400 l.

1783.

A cause des payemens faits pour acquisitions de planches gravées.

Fait dépense le comptable de la somme de 200 l., payée, suivant quittance, à la D⁰ Jolly pour le prix d'une planche gravée que l'Académie a acquise d'elle, dont le sujet est *l'Ami de la Paix* ou *Louis XV donnant la paix à l'Europe*, gravée par L. Cars, d'après le tableau de F. Le Moyne, cy 200 l.

1784.

A cause des acquisitions faites de planches gravées.

Fait dépense le comptable de la somme de 2,098 l. 3 s., payée, suivant quittance du S⁺ Hayot de Longpré, huissier-priseur, pour le prix de diverses planches gravées acquises à la vente faite après le décès de feu M. Le Bas, graveur, lesquelles planches détaillées en l'état joint à laditte quittance sont,

Savoir :

D'après Rubens.

Job sur le fumier, gravé par Worstermann.
Le Mariage de la Vierge, gravé par Bolwert.
La Résurrection de Notre-Seigneur, par le même.
Une Nativité, gravée par id.
Sainte Barbe, gravée par id.
Sainte Catherine, gravée par id.
L'Ascension de Notre-Seigneur, gravée par id.
La Chaste Susanne, gravée par Worstermann.
La Chaste Susanne, gravée par Paulus Pontius.

D'après Jordaens.

Saint Martin, évêque de Tours.
Le Martyre de sainte Apolline.
La Nativité de Notre-Seigneur.
Fuite en Égypte.
Le Roy boit.
Jupiter et Mercure chez Philémon et Baucis.
Argus endormi par Mercure.
Éducation de Jupiter.

Le Concert.
Le Paysan chez le Satyre soufflant le froid.
Pan jouant de la flûte.
La Vanité.
L'Adoration des Bergers.

<p style="text-align:center">D'après Van Dick.</p>

Un Ecce homo, gravé à l'eau-forte par Van Dick.

Lesdittes planches montant ensemble à laditte somme de 2,098 l. 3 s.

Fait dépense de la somme de 702 l. 10 s. payée à M. Joullain, M^d d'estampes, savoir : pour le prix de l'acquisition qu'il a été chargé de faire au nom de l'Académie, à la vente de M. Ouvrier, graveur, des planches des *Sept Œuvres de la Miséricorde* du Bourdon, cy 514 l.

Et celle de 188 l. 10 s. pour le droit de commission dudit sieur Joullain à 4 % lors des acquisitions de planches de M. Drevet et de M. Le Bas, cy 188 l. 10 s.

Fait dépense le comptable de la somme de 1,748 l. 15 s., payée à M. Bazan, M^d d'estampes, savoir : 1,500 l. en argent comptant, et 248 l. 15 s. en estampes du fond de l'Académie, suivant sa reconnaissance, laquelle somme de 1,748 l. 15 s. est à compte de celle de 2,255 l. 10 s., à quoi monte le prix de diverses planches gravées, énoncées ci-après que l'Académie a acquises de mondit sieur Bazan, savoir : 2,130 l. pour lesdittes planches, et 125 l. 10 s. pour le prix du papier et de l'impression de diverses épreuves qu'il a remises avec lesdittes planches, lesquelles sont, savoir :

Cinq *Paysages*, d'après Le Bourdon, gravés par Prou.
La Sainte Famille, d'après id., gravée par Pallatiès (?) (Natalis?).
L'Annonciation, d'après Champagne, par Pitau.
Saint Paul et saint Barnabé, d'après Corneille, par Poilly.
Souvenir de la Mort, par Trischer (Fischler), d'après Lairesse.
Plafond de Sceaux, d'après Le Brun.
Jésus-Christ servi par les anges dans le désert, d'après Le Brun.
Saint Jean-Baptiste, d'après Le Guide, par Molès.
Rachel et Jacob, d'après Le Moyne, par M. Cochin.
Laban et Jacob, d'après Restout, par M. Cochin.
Cléobis et Biton, d'après Nicolas Loir, gravé par lui-même.
La Mort d'Harmonia, d'après M. Pierre, par M. Cochin.
Moyse sauvé des Eaux, d'après Le Poussin, par Mariette.
Une Sainte Famille, d'après Procaccini.
Une Sainte Famille, d'après Rubens, par Worstermann.
La Bataille des Amazones, en six planches, d'après Rubens.

Une Sainte Famille, d'après Rubens, par Bolswert.
Chasse au Sanglier, par Sneider.
Une Sainte Famille, d'après Stella, par Rousselet.
David et Saül, d'après Carle Van Loo.
L'Hermite Sans Souci, d'après M. Vien.
Portrait de Louise de Tassin, d'après Van Dick. 1,748 l. 15 s.

1785.

A cause des acquisitions faites de planches gravées.

Fait dépense le comptable de la somme de 2,400 l., payée, suivant quittance, à M. Miger, graveur du Roy, pour le prix de la planche par lui gravée d'après le tableau de M. Hallé, représentant la *Nimphe Io changée en vache*, et que l'Académie a acquise de luy, cy 2,400 l.

Fait dépense le comptable de la somme de 240 l. 1 s. 6 d. payée au sieur Bazan en estampes du fonds de l'Académie, suivant sa reconnaissance, à compte de celle de 506 l., due audit sieur Bazan, pour restant des 2,255 l. 10 s., à quoi s'est monté la vente par lui faite à l'Académie de diverses planches gravées et dont il est convenu de recevoir partie du payement en estampes du fonds de l'Académie, le surplus de la somme lui ayant été payé en 1784, ainsi qu'il en est fait mention dans le compte de ladite année, cy 240 l. 1 s. 6 d.

1786.

De la somme de 9,691 l. 14 s., payée, suivant quittance, à M. Chereau, M^d d'estampes, pour le prix de diverses planches gravées que l'Académie a acquises de lui suivant sa délibération du 2 septembre 1786. Savoir : 9,400 l. pour le prix desdittes planches, et 291 l. 14 s. pour le papier et impression des épreuves qu'il a remises desdittes gravures, lesquelles planches sont détaillées ci-après.

Savoir :

Le Massacre des Innocens, d'après Le Brun.
La Peste de Marseille, d'après M. de Troyes.
La Naissance de Vénus, d'après le même.
Les Sept Sacremens, en 14 feuilles, d'après Le Poussin.
L'Assomption de la sainte Vierge, d'après le même.
Le Lavement des pieds, d'après Bertin.
Les Quatre Élémens, d'après L. de Boüllongne.
Le Magnificat, d'après Jouvenet.
Sainte Thérèse, d'après Corneille.
Une Fuite en Égypte, d'après le même.
Adam et Ève, d'après Nattoire.
Adam et Ève, d'après Le Moyne.

1787.

Fait dépense le comptable de la somme de 350 l., payée, suivant quittance, à M. Cochin, pour le prix d'une planche gravée par Dupuis, d'après le tableau de Carle Van Loo, représentant *Énée portant son père Anchise*. 350 l.

De la somme de 291 l., payée, savoir : à M. Beauvais, suivant quittance, la somme de 288 l., pour le prix de trois planches de portraits gravés, celui de *G. Edelinck*, par N. Edelinck, de *Philippe Wleughels*, et 3 l. pour boire au garçon, cy 291 l.

De la somme de 1,090 l., payée, suivant quittance de Mlle Beauvais, pour le prix de 24 planches gravées, dont les sujets sont :

La Présentation de la sainte Vierge au Temple, d'après Tintoret, gravée par Desplasses.

L'Enlèvement d'Hélène, d'après le Guide, par Desplasses.

Vénus et l'Amour, d'après Coypel, par Desplasses.

Les Amours forgerons, d'après Coypel, par Desplasses.

Le Sacrifice d'Abraham, d'après Le Brun, par Desplasses.

Une Charité romaine, idem.

L'Ange qui annonce à Manué la naissance de Sanson, idem.

Le Prophète Élie et les Prophètes de Baal, idem.

Seize autres planches de diverses *Statues des jardins de Versailles*, gravées par Desplasses, d'après divers maîtres.

Lesdittes vingt-quatre planches ensemble la somme de 1,090 l.

De la somme de 3,021 l., payée, suivant quittance, au sieur Campion, savoir : 3,000 l. pour le prix de quatre planches gravées par Duchange, d'après les tableaux de Jouvenet, représentant 1° *Le Repas de Notre-Seigneur chez le Pharisien*; 2° *Notre-Seigneur chassant les vendeurs du Temple*; 3° *La Pêche miraculeuse*; 4° *La Résurrection de Lazare*; et 21 l. pour le prix des épreuves cédées desdittes planches. 3,021 l.

Iphigénie, d'après Le Moyne.

Hercule qui tue Cacus, d'après le même.

Céphale et Procris, et *l'Enlèvement d'Europe*, deux planches d'après le même, *le Tems et la Vérité*, *Persée et Andromède*, *Hercule et Omphale*, *les Baigneuses*, lesdites quatre planches, d'après le même. Toutes lesdites planches montant ensemble à 9,691 l. 14 s.

Fait dépense le comptable de la somme de 3,181 l., payée, suivant deux quittances, aux sieurs Esnault et Rapilly, Mds d'estampes, pour le prix de planches gravées des portraits de *Philippe Champagne* et de *Desjardins*, que l'Académie a acquises desdits sieurs, conformément à sa délibération du 25 novembre 1786, savoir : 300 l., dont moitié a été payée en argent comptant, l'autre moitié en estampes du fonds

de l'Académie, et 18 l. pour valeur de six épreuves de chacun desdits portraits, que lesdits sieurs Esnault et Rapilly s'étoient expressément réservés, et qu'ils ont néantmoins délivrées à raison de 30 s. par épreuve, avec toutes les autres qu'ils s'étoient engagés de livrer avec les planches, cy 318 l.

De la somme de 266 l. 13 s. 6 d., payée, suivant quittance de MM. Bazan et Poignant, laquelle somme, avec celle de 1,988 l. 16 s. 6 d. précédemment à eux payée et employée dans les comptes de 1784 et 1785, fait le parfait payement de la somme de 2,255 l. 10 s., à quoi s'est monté la vente par eux faite à l'Académie de diverses planches gravées, dont l'état est joint aux quittances, et énoncées dans les susdittes comptes, cy 266 l. 13 s. 6 d.

1790-1791.

De la somme de 1,600 l., payée à M. Miger, graveur du Roy, pour le prix de la planche par lui gravée du *Portrait de M. Vien*, directeur, dont l'Académie a arrêté de faire l'acquisition, suivant l'estimation faite par les commissaires nommés à cet effet, cy 1,600 l.

Nogent-le-Rotrou, imprimerie DAUPELEY-GOUVERNEUR.

www.ingramcontent.com/pod-product-compliance
Lightning Source LLC
Chambersburg PA
CBHW030121230526
45469CB00005B/1747